딥펜으로
쉽게 배우는

DIP PEN CALLIGRAPHY

한글
캘리그라피

Calligrapher 박효지

단한권의책

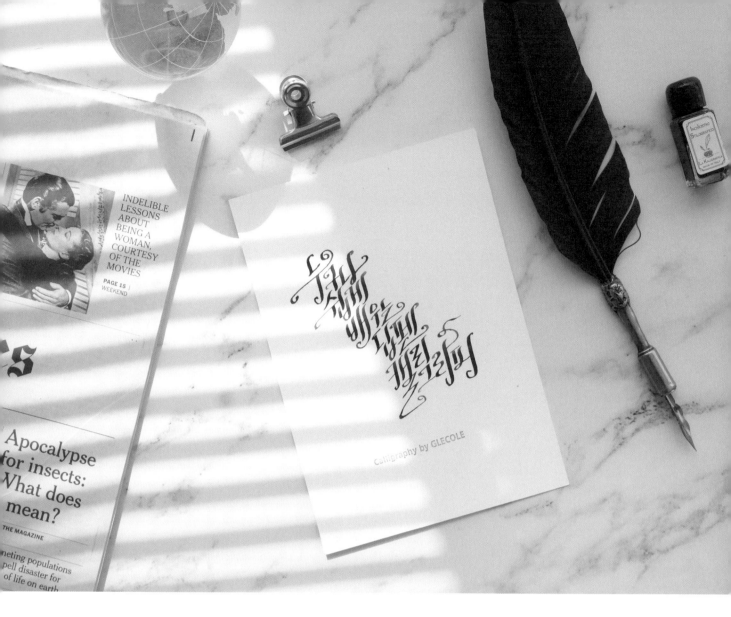

| 작가의 말 |

딥펜 캘리그라피는 붓펜, 붓 캘리그라피와 달리 펜글씨에 가깝습니다.
각 글씨체가 지니고 있는 간단한 한글 자ㆍ모음의 조합 원리와,
글씨체에 어울리는 펜촉의 특징을 이해하고 그에 맞게 연습을 하면
누구나 쉽고 빠르게 배울 수 있습니다.

이 책에서는 자체적으로 연구하고 개발한 감성적인 한글서체 6가지를
다양한 펜촉으로 테스트하고 수많은 재료의 실패를 거듭하면서
각 서체를 잘 표현해주는 펜촉을 찾아 나름의 공식으로 만들었습니다.

'어떻게 하면 글씨체의 특징을 쉽고 빠르게 이해하여 표현할 수 있을까?'
고심하며 수년간의 오프라인 수업을 통해 얻은 결과물인 만큼 입문자도 기초부터 탄탄하게 배울 수 있으리라 생각합니다.
딥펜 캘리그라피를 좋아하고 배우고 싶어 하는 독자 여러분에게 이 책이 많은 도움이 되었으면 좋겠습니다.
이 책을 펴낼 수 있도록 도와주고 응원해주신 많은 분들에게 감사드립니다.

_박 효 지

딥펜 캘리그라피를
좀 더 쉽고 즐겁게 배우기 위한 팁!

★

이 책에서는 누구나 쉽고 재미있게 딥펜 캘리그라피를
독학으로 배울 수 있도록 교육 영상이 함께 제공됩니다.

혼자 외롭게 즐기는 독학 취미가 아니라
카페 회원들과 상호 소통을 통해 용기를 얻고 배우는 즐거움을 느낄 수 있습니다.

 네이버 카페 〈캘리그라피 글꼴〉

http://cafe.naver.com/glecole

캘리그라피 독학 커뮤니티인 네이버 카페 〈캘리그라피 글꼴〉에 들어오시면
무료 동영상 강의와 더불어 서체에 맞는 워크시트를 다운받아 더욱 체계적인 교육을 즐기실 수 있습니다.
동영상 강의 회차별 과제를 통해 실력이 서서히 발전하는 것을 경험하실 수 있습니다.

 유튜브 〈캘리그라피 글꼴〉

카페보다 좀 더 쉽게 접근할 수 있는 유튜브는 누구나 무료로 동영상 강의 시청이 가능합니다.

네이버 카페 〈캘리그라피 글꼴〉
https://cafe.naver.com/glecole

| **딥펜 캘리그라피** 서체 미리보기 |

모던체 스테노닙

이탤릭체 스퀘어닙

달빛체 Pfannen

모노라인체 오너먼트닙

행복체 Pfannen

봄날체 스테노닙

★

intro

모던체

이탤릭체

달빛체

모노라인체

행복체

봄날체

1. 딥펜 캘리그라피란

딥펜 캘리그라피란

동양에 붓과 먹이 있다면, 서양에는 펜촉과 잉크가 있습니다.
딥펜 캘리그라피는 잉크를 찍어 쓰는 방식으로 펜촉의 형태와 탄성에 따라 다양한 분위기의 서체를 표현할 수 있습니다.
만년필과 달리 잉크 양을 직접 조절하며 표현할 수 있어서 강약의 표현이 풍부하고
감성적인 서체를 표현하기에 좋습니다.

딥펜 캘리그라피가 처음이세요?

그렇다면 딥펜에는 어떤 재료들이 있고 어떤 기본 준비물을 갖추어야 하는지,
재료는 어떻게 다루어야 하는지 알아봅시다.

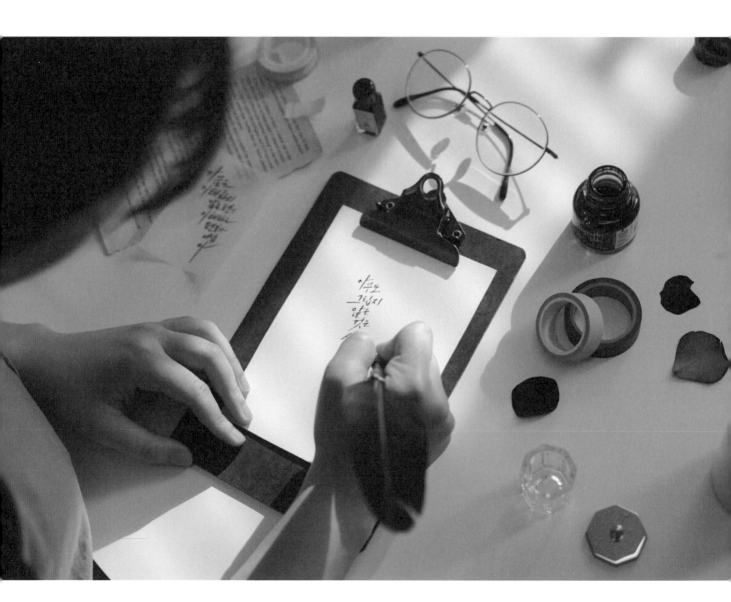

1. 딥펜 캘리그라피란

2. 딥펜 캘리그라피 재료 소개

◢ 펜촉 종류

펜촉의 종류는 크게 펜과 종이가 닿는 펜촉 끝부분의 형태와 소재에 따른 탄성의 차이로 나뉩니다.
펜촉은 형태가 비슷하지만 브랜드에 따라 디자인이 달라 잉크의 저장 양과 탄성이 달라질 수 있습니다.

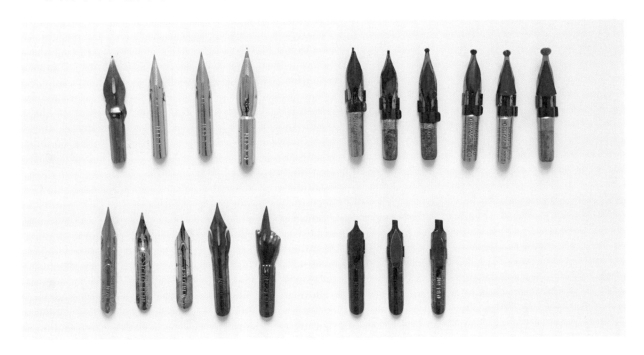

◢ 펜대 종류

딥펜 입문자들에게 가장 보편적으로 쓰이는 우드 홀더가 있으며 그 외에도 무게감이 있는 신주 홀더,
각도를 바꿔주는 오블리크(Oblique) 홀더, 유리펜 등 다양한 소재의 펜대가 있습니다.

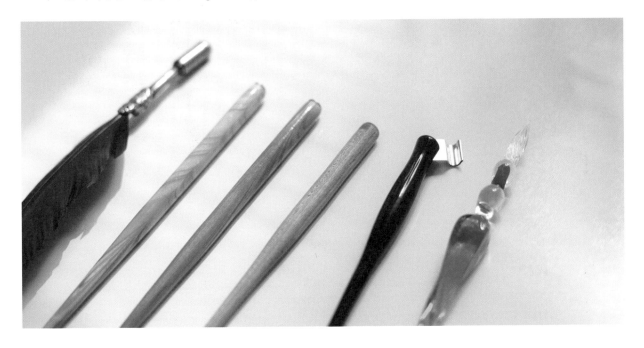

◢ 펜촉 청소 방법

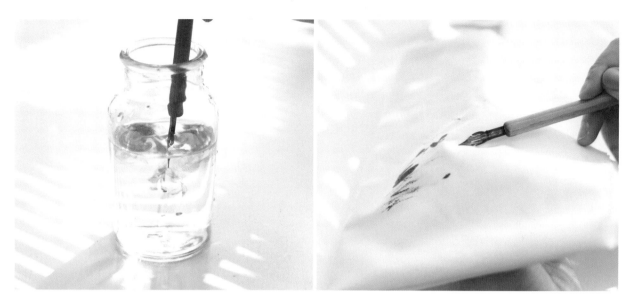

사용 후 묻은 잉크는 물에 잘 헹궈낸 후 부드러운 천 또는 화장지에 닦아 물기를 제거해주세요.
물에 오랫동안 담가 놓으면 펜촉이 부식될 수 있으니 물에 장시간 담그는 것은 피해주세요.

또한 올이 굵은 천으로 닦으면 펜촉이 걸려 휘어질 수 있으니 부드러운 천으로 닦아주어야 합니다.

◢ 펜촉 조립 방법

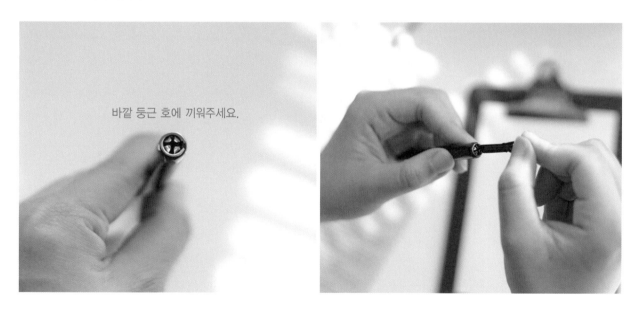

바깥 둥근 호에 끼워주세요.

펜대의 종류는 다양하지만 조립 방법은 거의 비슷합니다.
원의 바깥쪽 둥근 호에 펜촉을 끼운 후 펜촉이 흔들리지 않는지 손으로 살짝 잡아 흔들어
확인해주세요. 흔들릴 경우 조금 더 깊게 꽂아 흔들리지 않도록 합니다.

◢ 잉크 사용법

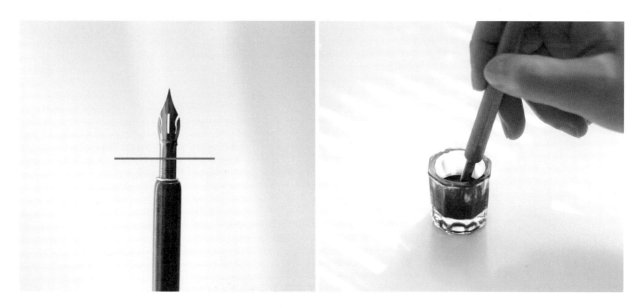

펜촉마다 가운데 부분에 잉크를 저장하는 잉크홀이 있습니다(저장홀의 모양은 펜촉마다 다름).
잉크 저장홀까지 펜이 잠기도록 잉크병에 찍어주세요.
펜촉에 따라 저장되는 잉크의 양이 다르니 잉크가 너무 많이 묻었을 경우 약간 털어내거나,
이면지에 한두 번 선을 그어 잉크를 살짝 빼내고 사용해주세요.

◢ 딥펜 기본 재료

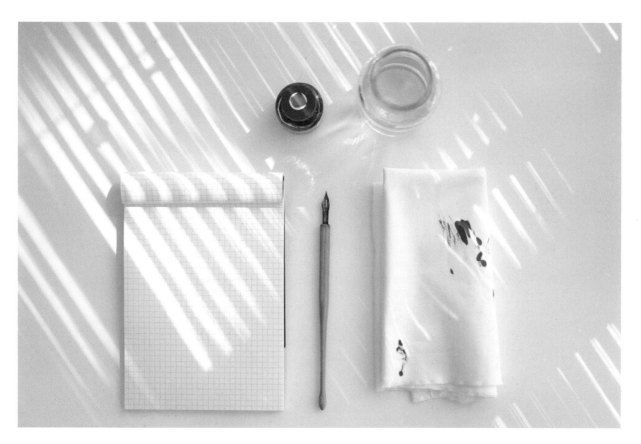

펜촉, 펜대, 잉크, 천(또는 화장지), 물, 딥펜 전용 노트(또는 레이저 전용 프린트 용지)

3. 문장의 공간활용

딥펜을 배우기 전에 알아둬야 할 문장의 공간활용!

반듯하게 노트필기 하듯 써내려간 글씨는 누구나 훈련 없이도 표현이 가능합니다.
하지만 글자와 글자 사이의 공간을 활용하여 하나의 완성도 있는 문장을 표현하는 것은 별도의 연습을 통해
익혀야만 할 수 있습니다. 문장의 덩어리감을 표현해주면 더욱 풍성하고 다양한 느낌의 작품 연출이 가능합니다.

▲ 공간활용이 없는 작품 스타일

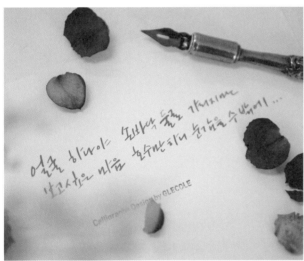

▲ 공간활용이 있는 작품 스타일

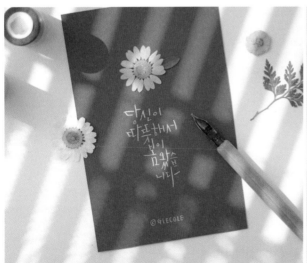

◀ 공간활용 연습 방법　　약 15자 내외로 이루어진 짧은 문장으로 연습해주세요. | 준비물 : **연습장, 볼펜** |

step 1　　짧은 문장을 한 줄로 노트에 써주세요. 그다음 강조하고자 하는 부분에 강, 중, 약으로 체크한 후
　　　　　줄바꿈 위치를 아래처럼 표시해주세요.

줄바꿈 표시

빛나는 / 당신에게 / 반짝이는 / 마음을

중　　　강　　　중　　　강

step 2　　줄바꿈 표시에 맞게 글자를 다시 배열한 후 강, 중, 약 부분의 자음 또는 모음 부분이
　　　　　강조될 수 있도록 글씨가 걸리지 않는 곳으로 획의 길이를 늘려주세요.

● 줄바꿈 표현
● 포인트 줄 글자 길이 표시

step 3　　step 2를 조금 더 다듬는 과정으로 자간(글자 간격)과 행간(줄 간격)이 맞물리도록
　　　　　공간을 좁혀가며 공간활용을 해주세요.

● 고딕체로 반듯하게 표현
● 글씨를 평소보다 크게
● 자간, 행간이 톱니바퀴처럼 맞물리도록

| **공간활용 과제** |　　단어의 강, 중, 약 또는 줄바꿈을 다르게 하여 다양한 구도로 표현해보세요!

　　　　　　　　　　　1. 꽃향기가 내 마음에 스며든다
　　　　　　　　　　　2. 시간은 모든것을 추억으로 만든다
　　　　　　　　　　　3. 영원히 살 것처럼 꿈꾸고 오늘 죽을 것처럼 살아라

모던체

STENO

모던체

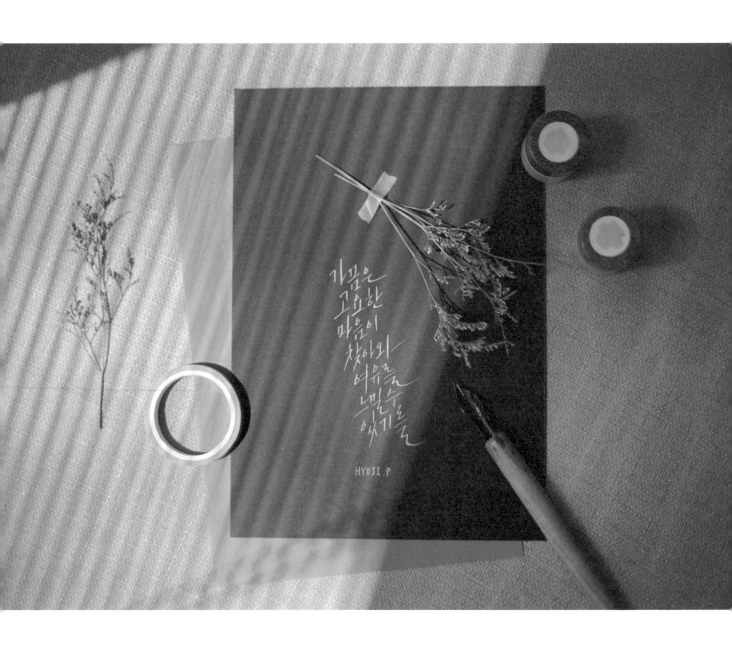

Steno Nib

매우 가는 굵기의 펜촉으로 탄성이 높으며,
양쪽 홈에 의해 잉크 수용력이 좋은 편입니다.

▶ 동영상 강의 3강

- 동영상 강의는 이 책 3페이지의 네이버 카페 안내를 참고해주세요.
- 동영상에 첨부된 워크시트를 다운받아 출력 후에 충분히 연습하세요.

선 연습

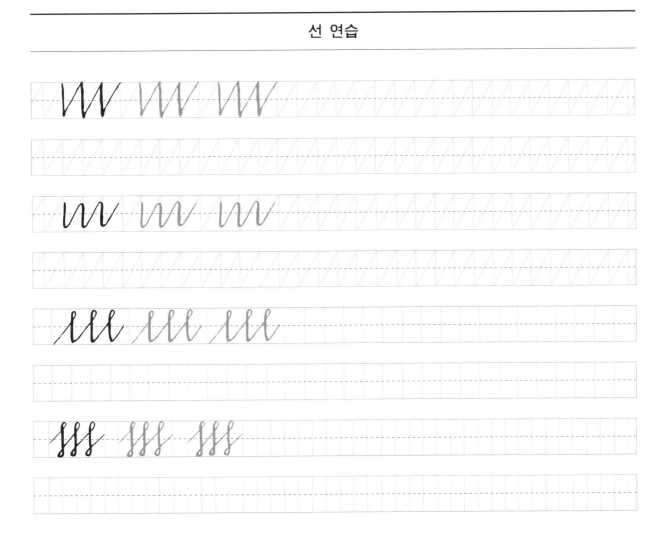

| 글씨체 특징 | 가로획은 약 35도 각도의 기울기(시계방향 약 1~2시 사이)로, 세로획은 수직으로 표현하며 전체적인 글자의 틀은 삼각형을 만들어줍니다.

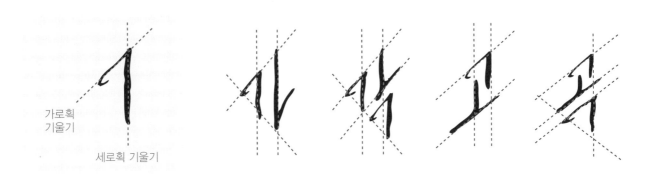

가로획
기울기

세로획 기울기

자음, 모음 연습

글자의 특징을 이해했다면 특징에 맞는 자음과 모음의 형태를 충분히 연습하여 손에 감각을 익혀보세요.

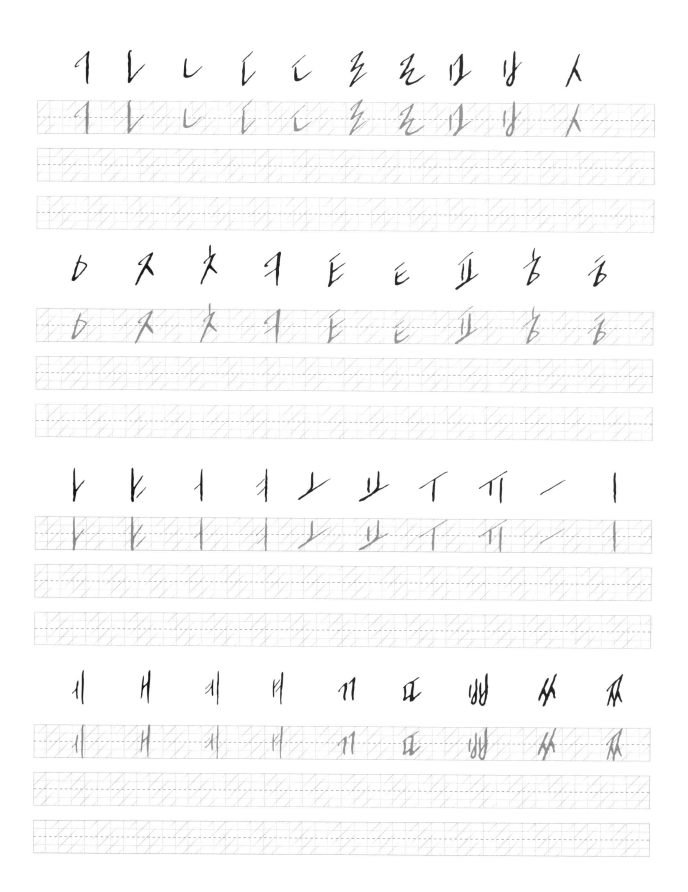

다양한 비율의 글자 연습

자음은 모음의 형태 또는 초성과 종성 위치에 따라 글자의 비율이 달라집니다.
가이드에 따라 다양한 형태의 자음을 익혀보세요.

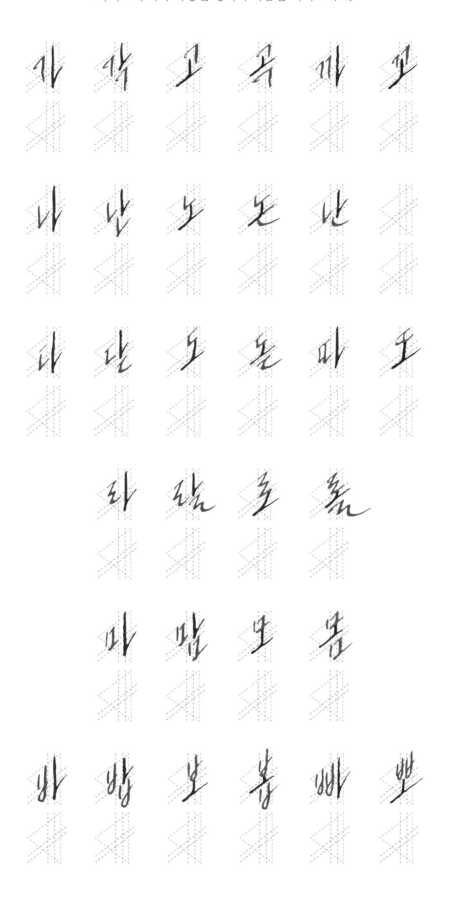

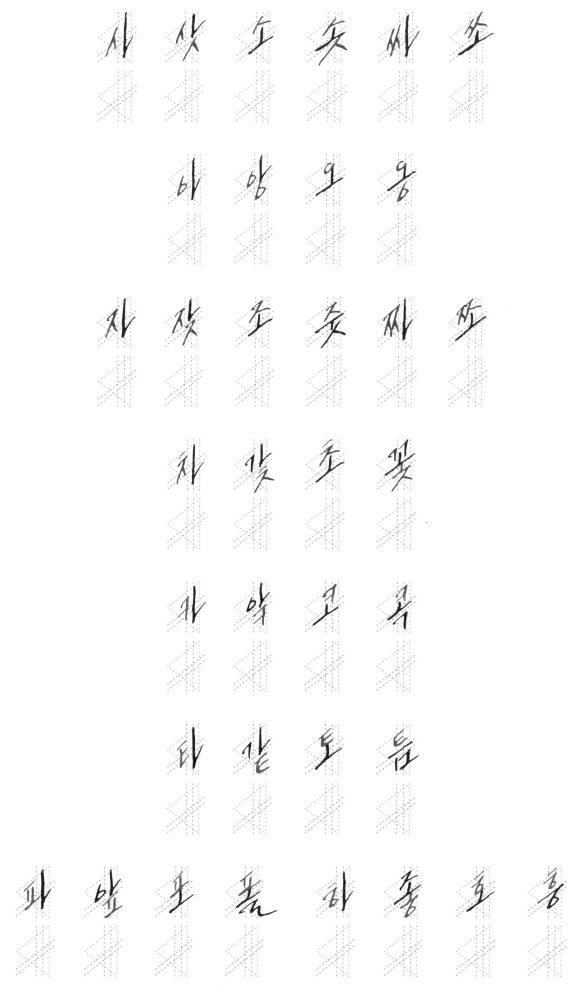

간단한 단어 연습을 통해 앞서 배운 자음과 모음이 어떻게 표현되는지 익혀보세요.

딥펜	딥펜	딥펜
가족	가족	가족
이별	이별	이별
갈대	갈대	갈대
파동	파동	파동
행복	행복	행복
사랑해	사랑해	사랑해
손글씨	손글씨	손글씨
동백꽃	동백꽃	동백꽃
캘리그라피	캘리그라피	캘리그라피

여러 문장을 통해 모던체를 익힘으로써 다양한 글씨의 형태를 연습해보세요.

＊ 다정한 말에는 꽃이 핍니다

다정한 말에는 꽃이 핍니다

다정한 말에는 꽃이 핍니다

다정한 말에는 꽃이 핍니다

＊ 다시 찾은 봄에 새 잎이 돋는다

다시 찾은 봄에 새잎이 돋는다

다시 찾은 봄에 새잎이 돋는다

다시 찾은 봄에 새잎이 돋는다

＊ 사랑이 담긴 말 한마디가 하루를 빛나게 한다

사랑이 담긴 말한마디가 하루를 빛나게 한다

사랑이 담긴 말한마디가 하루를 빛나게 한다

사랑이 담긴 말한마디가 하루를 빛나게 한다

★ 화려하게 꾸미지 않아도 그댄 충분히 빛나요

화려하게 꾸미지 않아도 그댄 충분히 빛나요

화려하게 꾸미지 않아도 그댄 충분히 빛나요

화려하게 꾸미지 않아도 그댄 충분히 빛나요

★ 너에게 걱정 없는 밤을 주고 싶어

너에게 걱정없는 밤을 주고싶어

너에게 걱정없는 밤을 주고싶어

너에게 걱정없는 밤을 주고싶어

★ 서서히 변하는 계절 속에서도 영영 변치 않았으면 하는 것들이 있다

서서히 변하는 계절속에서도
영영 변치 않았으면 하는 것들이 있다

서서히 변하는 계절속에서도
영영 변치 않았으면 하는 것들이 있다

서서히 변하는 계절속에서도
영영 변치 않았으면 하는 것들이 있다

☆ 별은 바라보는 자에게 빛을 준다

☆ 당신보다 더 좋은 행복은 없네요

☆ 무지개가 보고 싶다면 비를 견뎌야 한다

★ 아무도 그립지 않은 것은 사치이다

★ 길은 꽃을 배려하지 않는다

| 받아쓰기 과제 | 글씨체를 얼마나 이해했는지 중간 체크를 해봅시다.
▶ 다음 영상을 보기 전에 아래 내용을 과제로 표현해보세요.

1. 웃음 없는 하루는 낭비한 하루이다
2. 겨울은 반드시 봄을 데리고 온다
3. 너의 인생은 사랑으로 가득 차리라
4. 당신이 있어 어제보다 좋은 오늘
5. 지금 바람을 이겨내면 당신도 꽃피겠지요

— 동영상 강의는 이 책 3페이지의 네이버 카페 안내를 참고해주세요.

과제 모범답안

앞에서 주어진 과제의 문장을 글씨체를 적용하여 연습해보셨나요?
글씨를 써보면서 어려웠던 부분을 모범답안을 통해 익히면 글씨체의 응용력이 더욱 좋아질 것입니다.

웃음 없는 하루는 낭비한 하루이다

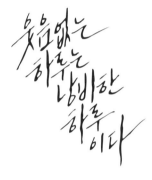

☆ 겨울은 반드시 봄을 데리고 온다

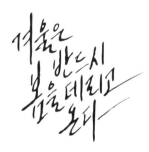

☆ 너의 인생은 사랑으로 가득 차리라

당신이 있어 어제보다 좋은 오늘

당신이 있어
어제보다 좋은 오늘

지금 바람을 이겨내면 당신도 꽃피겠지요

지금
바람을
이겨내면
당신도
꽃피겠지요

이탤릭체

BANDZUG

이탤릭체

Bandzug Nib

펜 끝이 넓고 각진 스퀘어닙으로 이탤릭체, 고딕체를 쓰기에 좋으며
탄성이 거의 없고 단단한 펜촉입니다.

▶ 동영상 강의 6강

- 동영상 강의는 이 책 3페이지의 네이버 카페 안내를 참고해주세요.
- 동영상에 첨부된 워크시트를 다운받아 출력한 후에 충분히 연습하세요.

선 연습

세로선 연습

가로선 연습

꺾임 & 굴림
연습

글씨체 특징

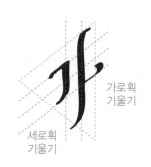

가로획
기울기

세로획
기울기

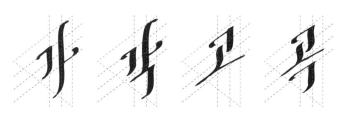

스퀘어닙의 특성을 살려 가로 사선획은 얇게, 세로획은 굵게 표현하며
시작과 끝부분을 S자 곡선으로 꼬리를 빼 화려한 느낌으로 표현해주세요.

* 주의 : 세로선이 휘지 않도록 선 긋는 속도를 조절해주세요!

자음, 모음 연습

글자의 특징을 이해했다면 특징에 맞는 자음과 모음의 형태를 충분히 연습하여 손에 감각을 익혀보세요.

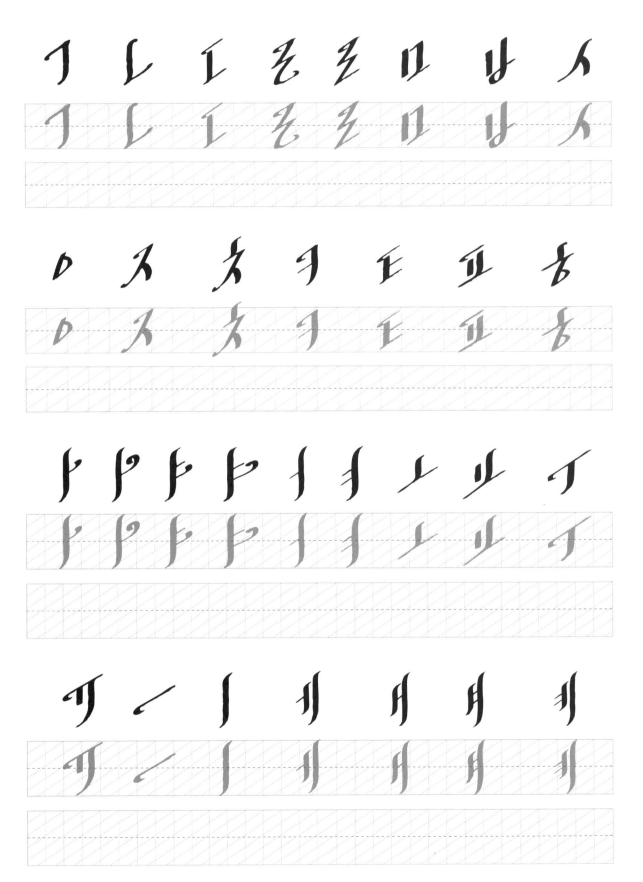

다양한 비율의 글자 연습

자음은 모음의 형태 또는 초성과 종성 위치에 따라 글자의 비율이 달라집니다.
가이드에 따라 다양한 형태의 자음을 익혀보세요.

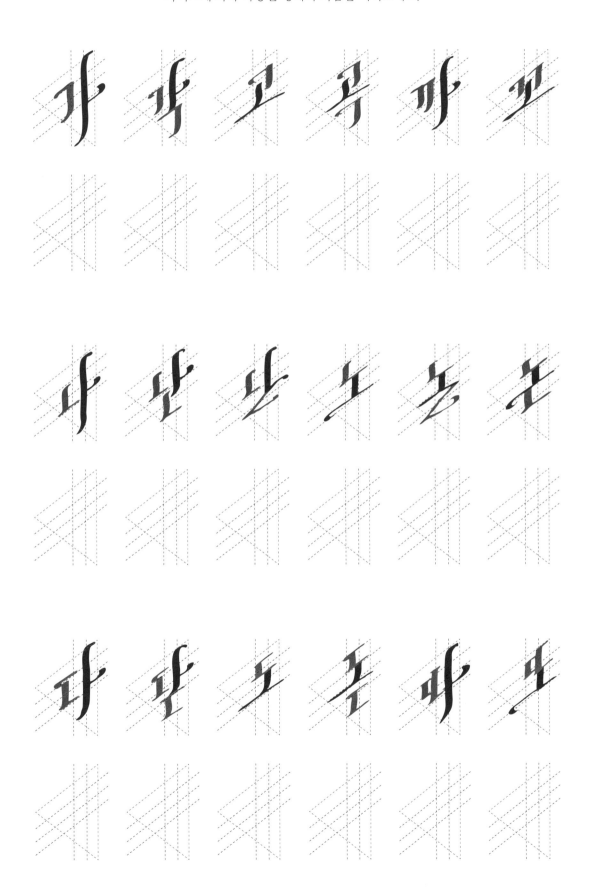

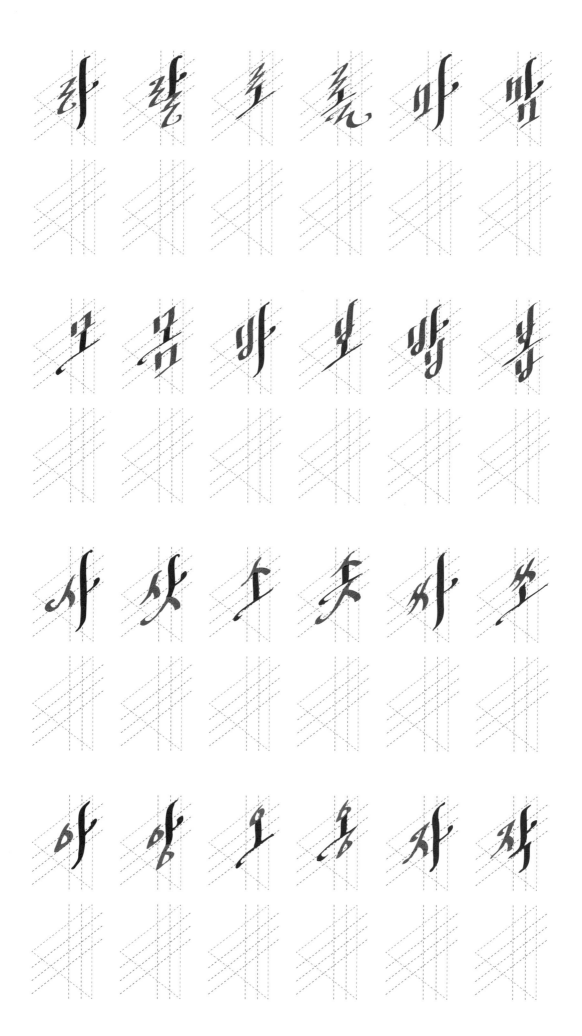

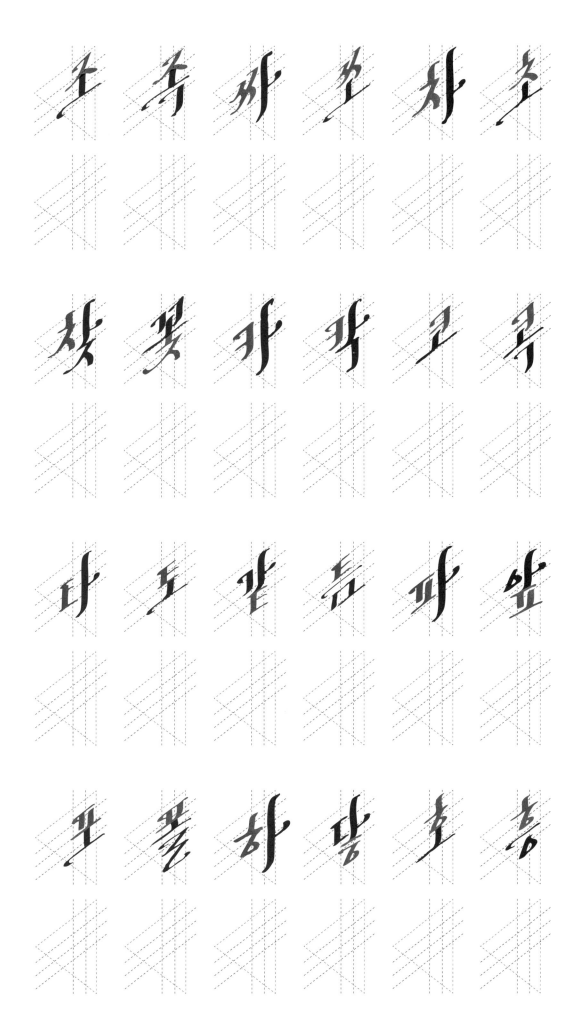

간단한 단어 연습을 통해 앞서 배운 자음과 모음이 어떻게 표현되는지 익혀보세요.

딥펜

가족

이별

갈대

행복

사랑해

손글씨

캘리그라피

문장 연습

여러 문장을 통해 이탤릭체를 익히고 다양한 글씨의 형태를 연습해보세요.

★ 달빛에 비친다 내마음의 설레임들

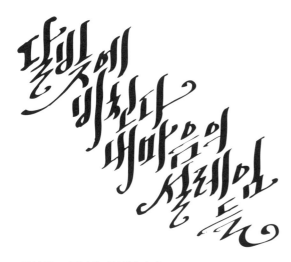

★ 당신의 모든날을 축복합니다

★ 꽃향기가 내 마음에 스며든다

☆ 어둠이 깊을수록 별은 더욱 밝게 빛난다

☆ 매일 보통처럼 지낼 수 있기를

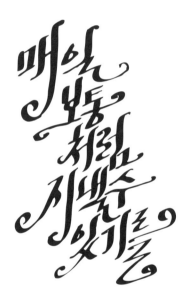

☆ 오늘보다 내일이 더 빛날 거예요

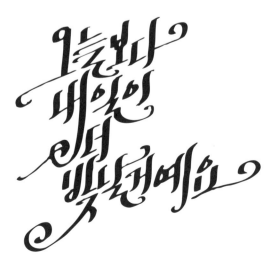

★ 꽃잎 떨어져 바람인가 했더니 세월이더라

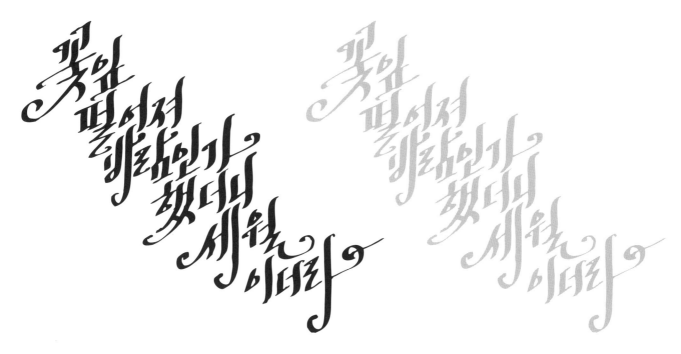

★ 하루를 견디면 선물처럼 밤이 온다

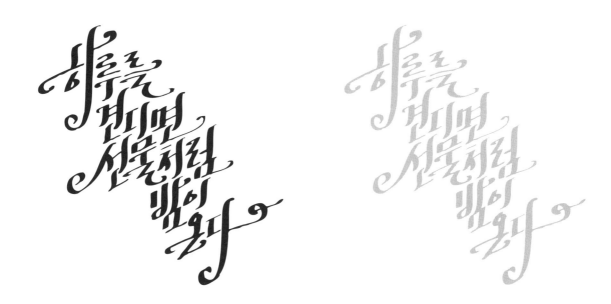

| 받아쓰기 과제 | 글씨체를 얼마나 이해했는지 중간 체크를 해봅시다.
▶ 다음 영상을 보기 전에 아래 내용을 과제로 표현해보세요.

1. 삶의 무게를 잠시만 내려놓고 쉬어가기
2. 새는 날아가며 뒤를 돌아보지 않는다
3. 오늘이라는 이 날 이 꽃의 따스함이여
4. 꽃이 진다고 그대를 잊은 적 없다
5. 소중히 하는 것만큼 소홀해지지 말 것

▶ 동영상 강의 7강

– 동영상 강의는 이 책 3페이지의 네이버 카페 안내를 참고해주세요.

과제 모범답안

앞에서 주어진 과제의 문장을 직접 글씨체를 적용하여 만들어보셨나요?
직접 글씨를 써보면서 어려웠던 부분을 모범답안을 통해 익히면 글씨체의 응용력이 더욱 좋아질 것입니다.

✶ 삶의 무게를 잠시만 내려놓고 쉬어가기

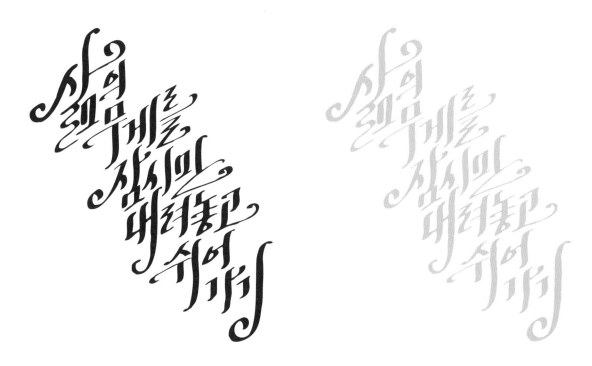

✶ 새는 날아가며 뒤를 돌아보지 않는다

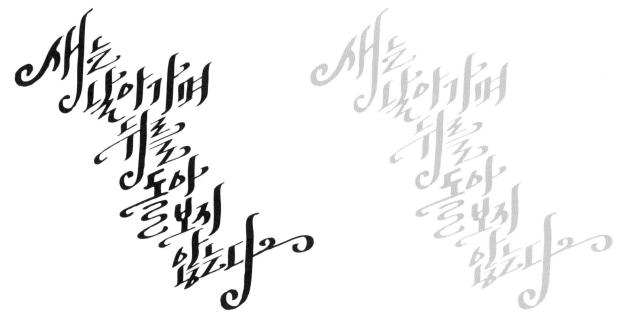

★ 오늘이라는 이 날 이 꽃의 따스함이여

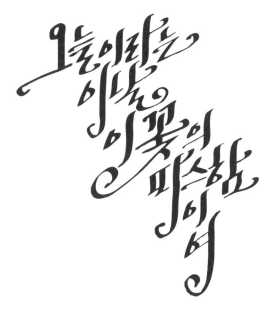

★ 꽃이 진다고 그대를 잊은 적 없다

★ 소중히 하는 것만큼 소홀해지지 말 것

★

─────────────

달빛체

PFANNEN

달빛체

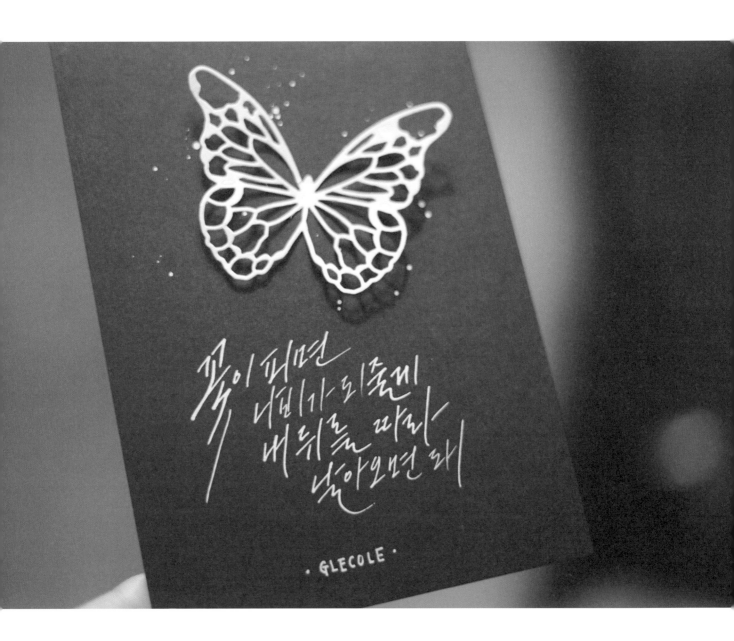

Pfannen Nib

0.45mm 굵기로 탄성이 강하고 펜 끝이 날카롭지 않습니다,
부드러운 선 처리와 빠르고 속도감 있는 강한 필기 스타일에 적합합니다.

- 동영상 강의는 이 책 3페이지의 네이버 카페 안내를 참고해주세요.
- 동영상에 첨부된 워크시트를 다운받아 출력한 후에 충분히 연습하세요.

선 연습

세로선 연습

가로선 연습

곡선 연습

곡선 연습

글씨체 특징

세로획
기울기

가로획
기울기

가로획과 세로획의 기울기가 모두 들어간 글씨체로
글씨를 빠른 속도로 날리듯 표현하는 것이 특징입니다.
글씨체의 기울기에 익숙해지도록 충분한 연습이 필요합니다.

글자의 특징을 이해했다면 특징에 맞는 자음과 모음의 형태를 충분히 연습하여 손에 감각을 익혀보세요.

다양한 비율의 글자 연습

자음은 모음의 형태, 초성과 종성 위치에 따라 글자의 비율이 달라집니다.
가이드에 따라 다양한 형태의 자음을 익혀보세요.

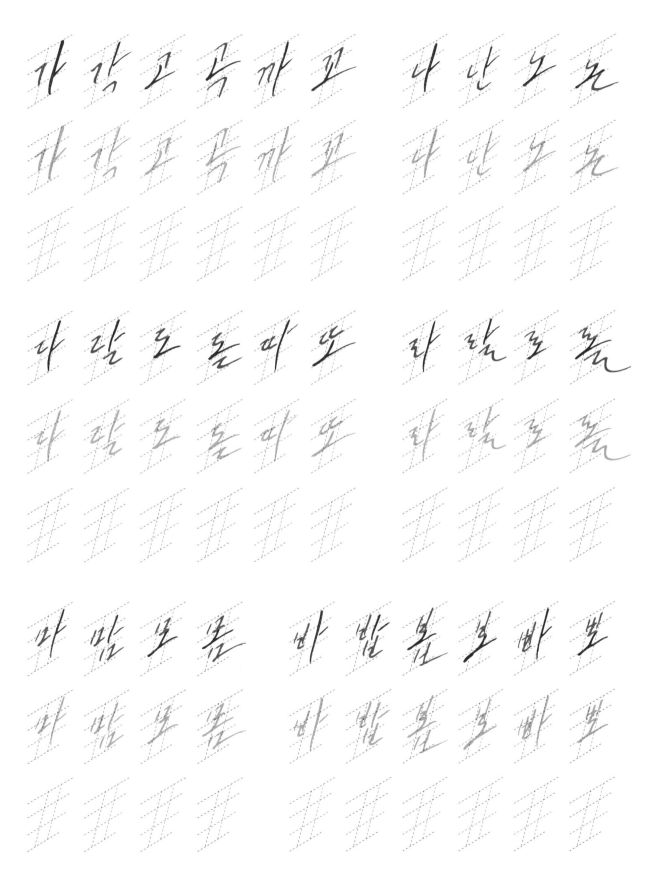

싸 쌌 쏘 쏫 쌰 쑈　야 앙 오 용

짜 쨋 쪼 쫓 짜 쪼　챠 챷 초 쬦

캬 악 교 콕　챠 챦 흐 흄

파 안 포 품 하 좋 호 암

파 안 포 품 하 좋 호 암

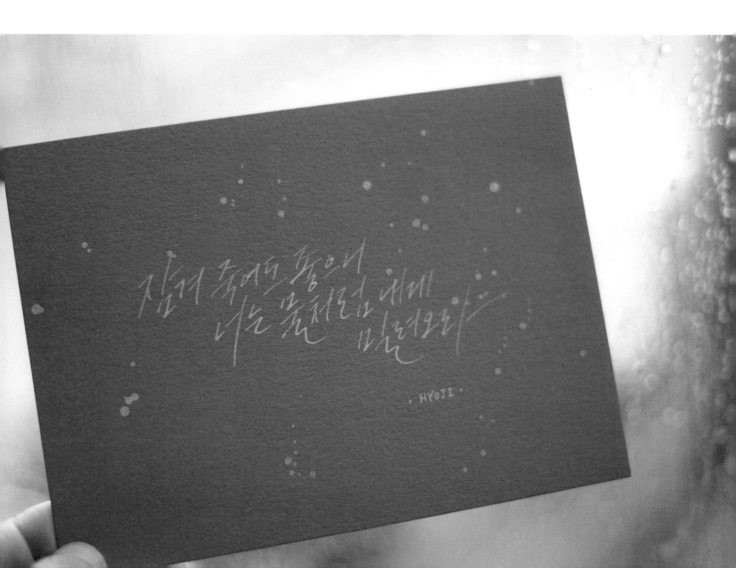

간단한 단어 연습을 통해 앞서 배운 자음과 모음이 어떻게 표현되는지 익혀보세요.

딥펜	딥펜	딥펜
가족	가족	가족
이별	이별	이별
갈대	갈대	갈대
파롱	파롱	파롱
행복	행복	행복
사랑해	사랑해	사랑해
손글씨	손글씨	손글씨
동백꽃	동백꽃	동백꽃
캘리그라피	캘리그라피	캘리그라피

여러 문장을 통해 달빛체를 익힘으로써 다양한 글씨의 형태를 연습해보세요.

★ 하루가 저무는 것처럼 걱정도 저무는 밤이길

★ 흔들리지 않고 피는 꽃이 어디 있으랴

★ 어제가 그립지 않은 오늘이 그려지길

★ 넌 존재 자체만으로도 아름다운걸

☆ 당신께 좋은 일이 펼쳐질 오늘입니다

당신께
좋은일이
펼쳐지는 오늘
입니다

당신께
좋은일이
펼쳐지는 오늘
입니다

☆ 아름다운 사람아 오늘도 빛나줘서 고맙다

아름다운
사람아
오늘도
빛나줘서
고맙다

아름다운
사람아
오늘도
빛나줘서
고맙다

☆ 찬란한 내일의 어제는 바로 오늘인걸

찬란한
내일의
어제는
바로
오늘인걸

찬란한
내일의
어제는
바로
오늘인걸

★ 넌 달인가 보다 밤만 되면 떠오르는 걸 보니

★ 당신의 새로운 날들에 늘 기쁨이 가득하길

| 받아쓰기 과제 | 글씨체를 얼마나 이해했는지 중간 체크를 해봅시다.

▶ 다음 영상을 보기 전에 아래 내용을 과제로 표현해보세요.

1. 숱한 고민에 밤새우지 않았으면
2. 꽃필 차례가 바로 그대 앞에 있다
3. 서툴더라도 반짝이게 살아갈 것
4. 기다리는 안부는 언제나 멀다
5. 걱정은 짧고 굵게 기쁨은 가늘고 길게

과제 모범답안

앞에서 주어진 과제의 문장을 글씨체를 적용하여 연습해보셨나요?
글씨를 써보면서 어려웠던 부분을 모범답안을 통해 익히면 글씨체의 응용력이 더욱 좋아질 것입니다.

✧ 숱한 고민에 밤새우지 않았으면

✧ 꽃필 차례가 바로 그대 앞에 있다

★ 서툴더라도 반짝이게 살아갈 것

★ 기다리는 안부는 언제나 멀다

★ 걱정은 짧고 굵게 기쁨은 가늘고 길게

모노라인체

ORNAMENT

모노라인체

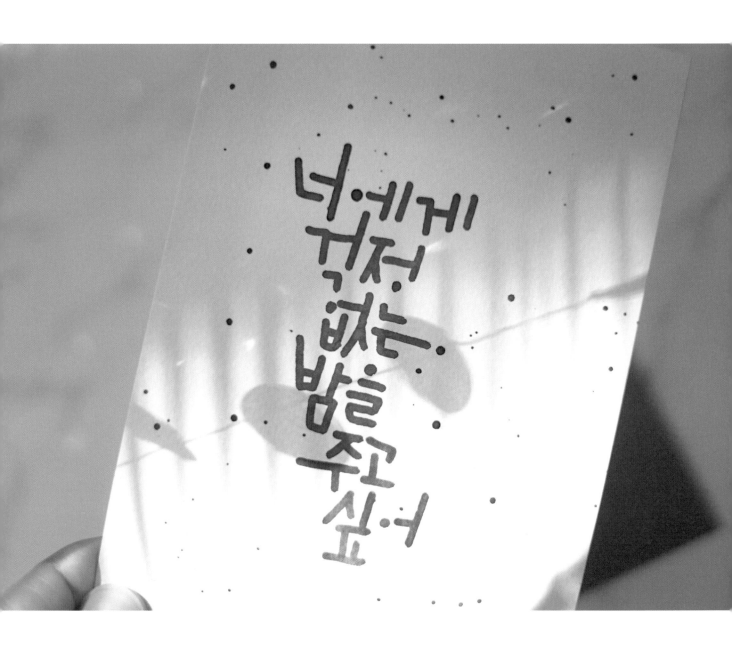

Ornament Nib

펜촉이 0.5~3.0mm까지 다양한 굵기로 구성되어 있습니다.
펜 끝이 둥근 원형으로 살짝 구부러져 있어 끝모양이 둥근
선 처리나 장식 표현에 적합합니다.

선 연습

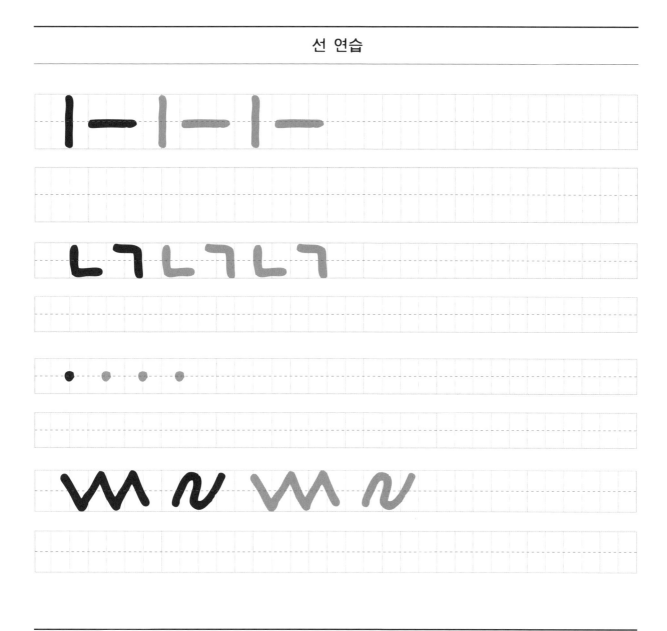

글씨체 특징

납작한
자음

짧은
모음

전체적으로 납작한 자음과, 짧은 모음을 바탕으로 눌린 듯한 느낌으로 표현합니다.
펜촉의 둥근 부분을 이용하여 앞뒤 끝모양이 둥근 형태로 표현되는 것이 특징입니다.

자음, 모음 연습

글자의 특징을 이해했다면 특징에 맞는 자음과 모음의 형태를 충분히 연습하여 손에 감각을 익혀보세요.

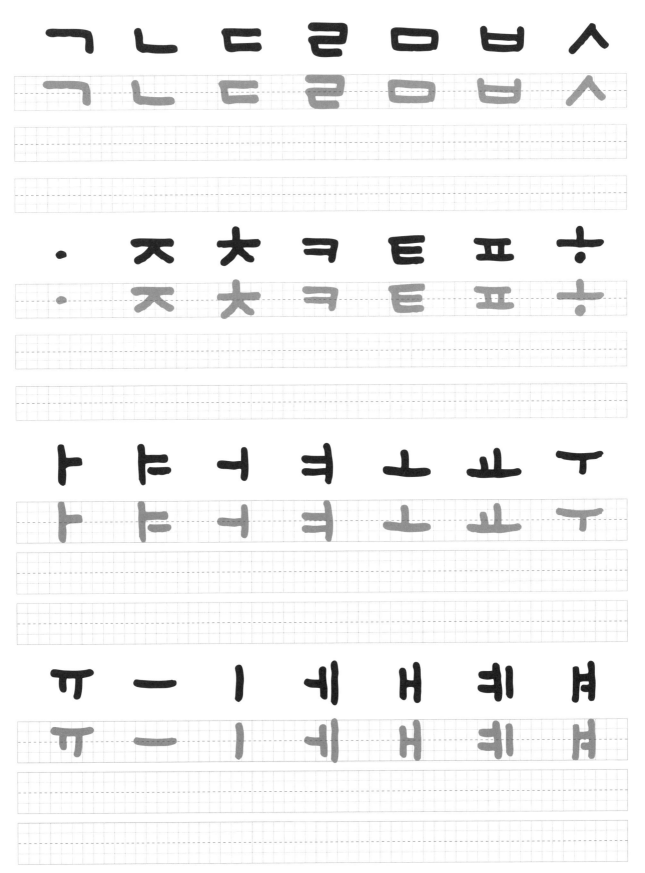

다양한 비율의 글자 연습

자음의 비율은 모음의 형태 또는 초성과 종성 위치에 따라 달라집니다.
가이드에 따라 다양한 형태의 자음을 익혀보세요.

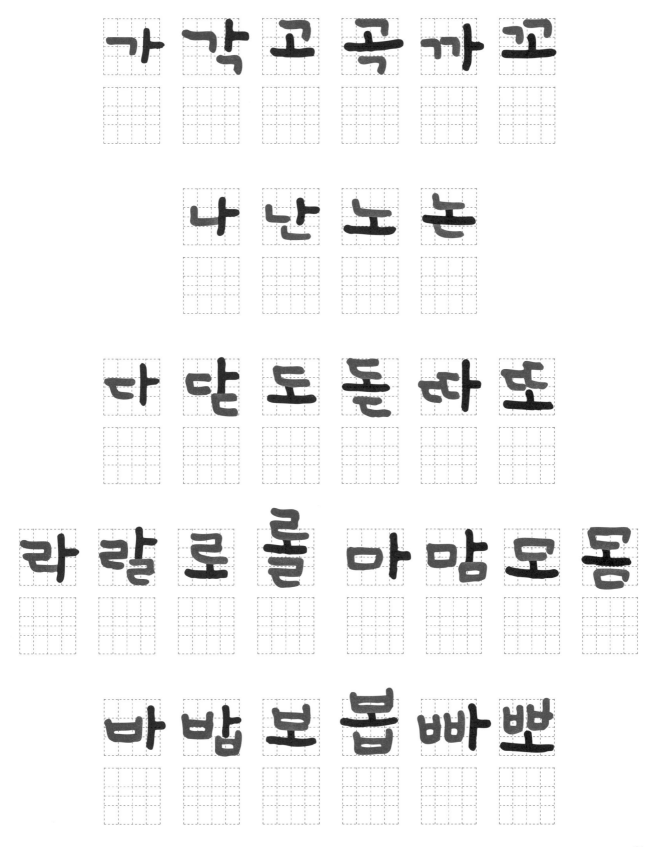

가 각 고 곡 까 꼬

나 난 노 논

다 닽 도 돈 따 또

라 랄 로 롤 마 맘 모 몸

바 밥 보 봅 빠 뽀

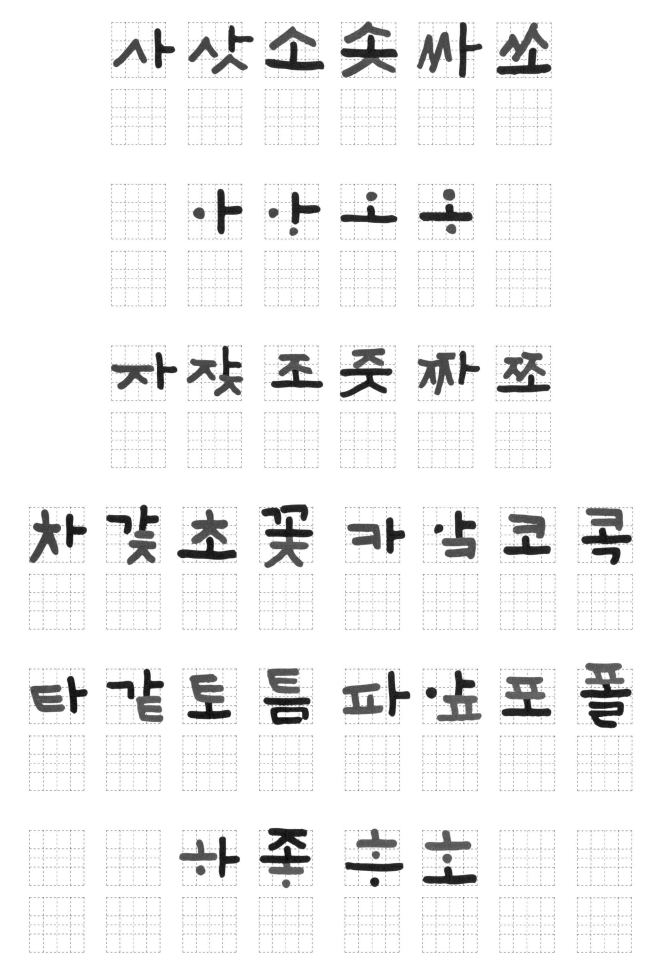

사 삿 소 솟 싸 쏘

ㅑ ㅑ ㅗ ㅛ

자 잣 조 좃 짜 쪼

차 갖 초 꽃 카 낰 코 콕

타 같 토 틈 파 쇼 포 풀

ㅑ 좋 ㅠ ㅛ

간단한 단어 연습을 통해 앞서 배운 자음과 모음이 어떻게 표현되는지 익혀보세요.

딥펜

가족

갈대

필통

행복

손글씨

동백꽃

캘리그라피

여러 문장을 통해 모노라인체를 익힘으로써 다양한 글씨의 형태를 연습해보세요.

☆ 그대는 봄이고 나는 꽃이야

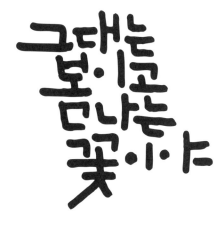

☆ 오늘 하루도 수고했어

☆ 우리 함께 있으니 언제나 좋은날

 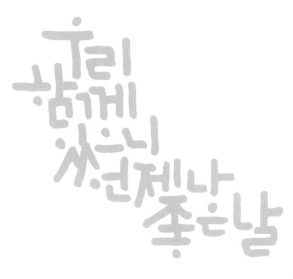

★ 웃음 꽃이 활짝 피었습니다

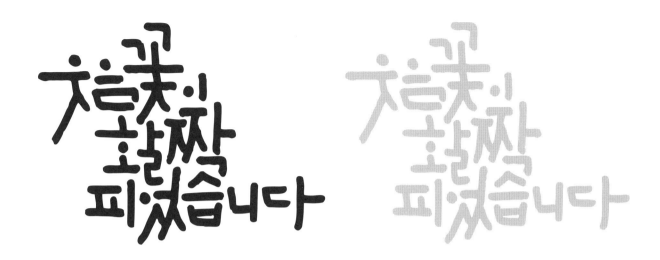

★ 숲에는 지름길이 없다

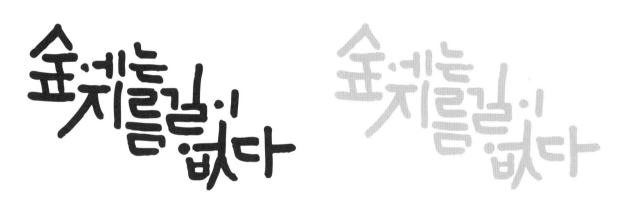

★ 그대의 걸음마다 꽃이 피어나길

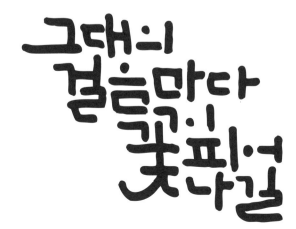

☆ 날 잡은 손이 봄처럼 따뜻해서

☆ 내가 널 좋아하나 봄

☆ 동백 꽃 필 무렵

★ 우리 알콩달콩 사랑하며 살자

★ 행복은 언제나 마음속에 있는 것

| **받아쓰기 과제** | 글씨체를 얼마나 이해했는지 중간 체크를 해봅시다.

▶ 다음 영상을 보기 전에 아래 내용을 과제로 표현해보세요.

1. 니가 행복했으면 좋겠어
2. 빛나는 별이 되어 줄게
3. 당신은 오늘이 제일 예쁘다
4. 고백하면 너는 나한테 바나나
5. 당신으로 가득한 따뜻한 겨울

▶ 동영상 강의 13강

− 동영상 강의는 이 책 3페이지의 네이버 카페 안내를 참고해주세요.

과제 모범답안

앞에서 주어진 과제의 문장을 글씨체를 적용하여 연습해보셨나요?
글씨를 써보면서 어려웠던 부분을 모범답안을 통해 익히면 글씨체의 응용력이 더욱 좋아질 것입니다.

★ 니가 행복했으면 좋겠어

★ 빛나는 별이 되어 줄게

✳ 당신은 오늘이 제일 예쁘다

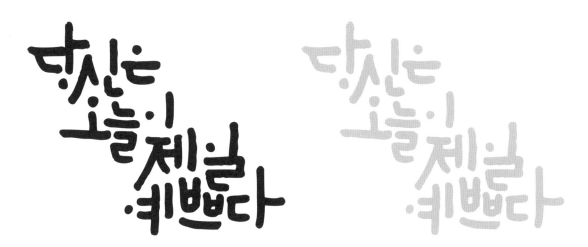

✳ 고백하면 너는 나한테 바나나

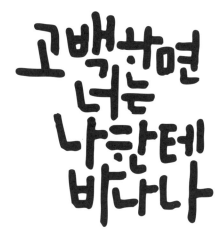

✳ 당신으로 가득한 따뜻한 겨울

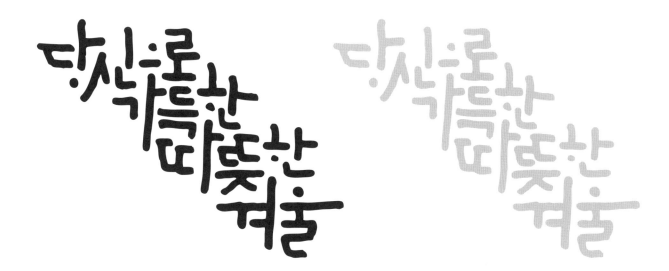

★

행복체

PFANNEN

행복체

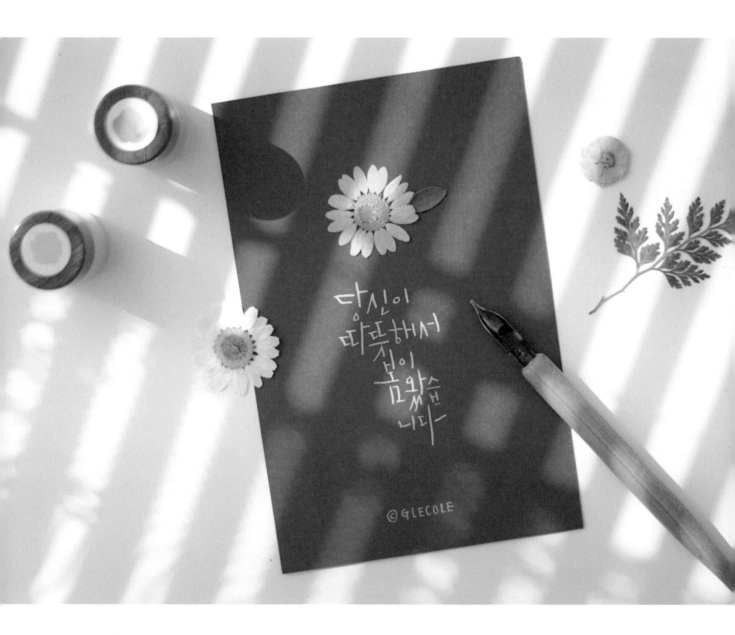

Pfannen Nib

0.45mm 굵기로 탄성이 강하고 끝이 날카롭지 않습니다.
부드러운 선 처리와 빠르고 속도감 있는 강한 필기 스타일에 적합합니다.

선 연습

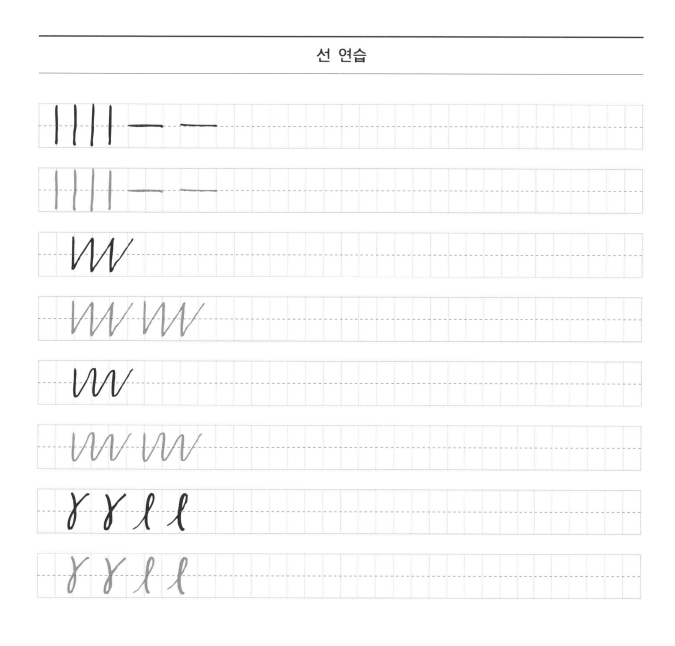

글씨체 특징

세로형과 가로형 글자의 다양한 크기 변형

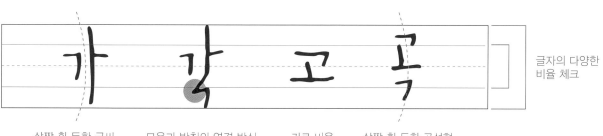

글자의 다양한
비율 체크

살짝 휜 듯한 글씨 모음과 받침의 연결 방식 가로 비율 살짝 휜 듯한 곡선형

자음, 모음 연습

글자의 특징을 이해했다면 특징에 맞는 자음과 모음의 형태를 충분히 연습하여 손에 감각을 익혀보세요.

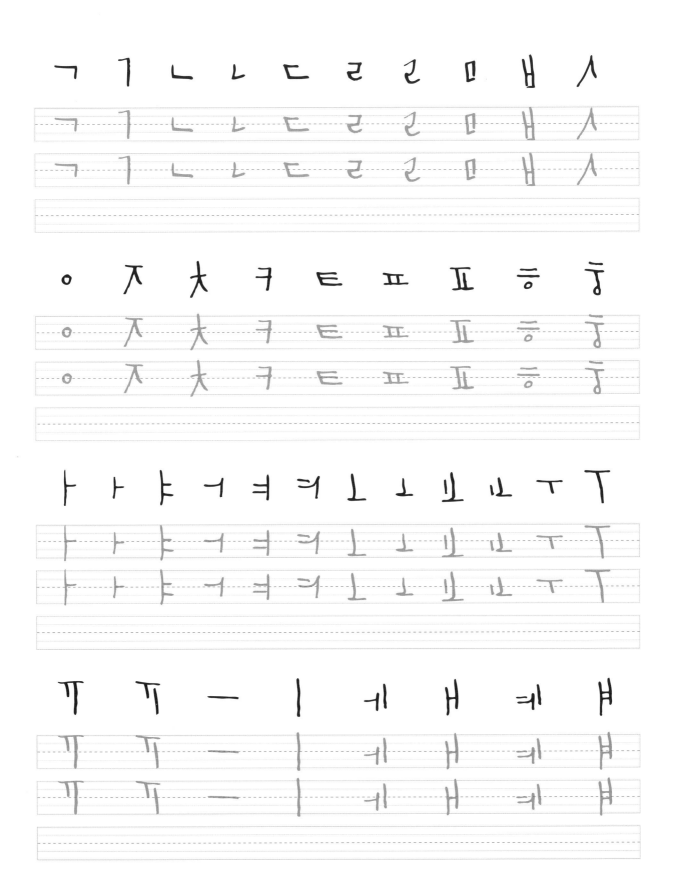

자음의 비율은 모음의 형태 또는 초성과 종성 위치에 따라 달라집니다.
가이드에 따라 다양한 형태의 자음을 익혀보세요.

가 각 고 곡 까 꼬 나 낟 노 녿

가 각 고 곡 까 꼬 나 낟 노 녿

다 닽 도 돋 따 또 라 랄 로 롤

다 닽 도 돋 따 또 라 랄 로 롤

마 맘 모 몸 바 밥 보 봄 빠 뽀

마 맘 모 몸 바 밥 보 봄 빠 뽀

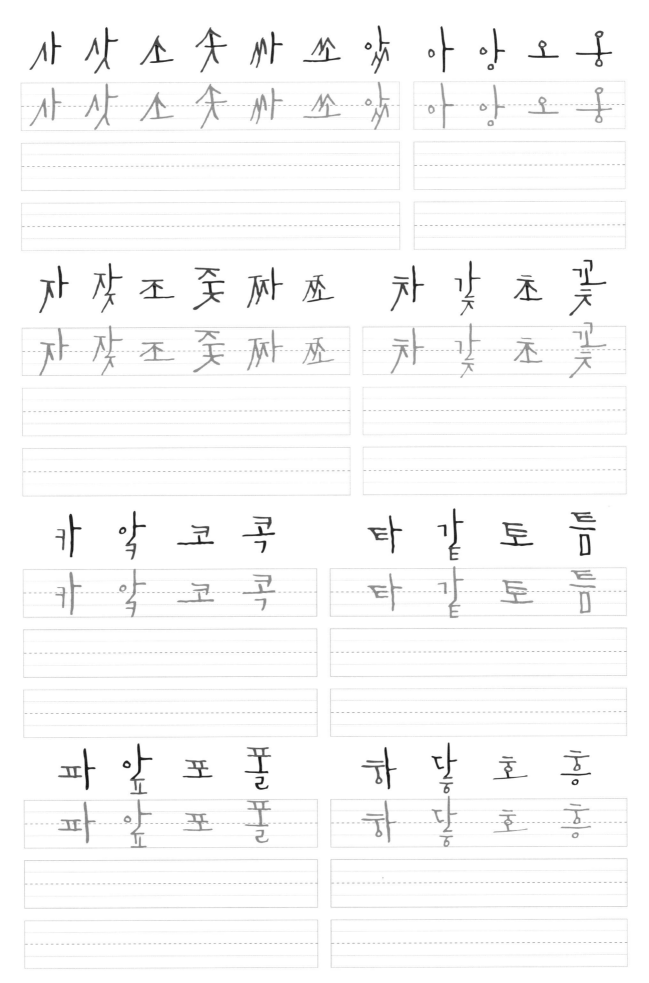

사 샀 소 솟 싸 쏘 앉　아 앙 오 웅

자 잤 조 좆 짜 쪼　차 갗 초 꽃

카 앜 코 콕　타 같 토 틈

파 앞 포 폴　하 닿 호 홍

간단한 단어 연습을 통해 앞서 배운 자음과 모음이 어떻게 표현되는지 익혀보세요.

딥펜	딥펜	딥펜
가족	가족	가족
이별	이별	이별
갈대	갈대	갈대
필통	필통	필통
행복	행복	행복
사랑해	사랑해	사랑해
손글씨	손글씨	손글씨
동백꽃	동백꽃	동백꽃
캘리그라피	캘리그라피	캘리그라피

여러 문장을 통해 행복체를 익힘으로써 다양한 글씨의 형태를 연습해보세요.

★ 그치지 않는 비는 없다

그치지 않는 비는 없다

그치지 않는 비는 없다

그치지 않는 비는 없다

★ 겨울 지나 봄이 온다고 그대만큼 따스할까

겨울 지나 봄이 온다고 그대만큼 따스할까

겨울 지나 봄이 온다고 그대만큼 따스할까

겨울 지나 봄이 온다고 그대만큼 따스할까

★ 죽는 날까지 하늘을 우러러 한점 부끄럼 없기를

죽는 날까지 하늘을 우러러 한점 부끄럼 없기를

죽는 날까지 하늘을 우러러 한점 부끄럼 없기를

죽는 날까지 하늘을 우러러 한점 부끄럼 없기를

☆ 그대가 곁에 있어도 난 그대가 그립다

그대가 곁에 있어도 난 그대가 그립다

그대가 곁에 있어도 난 그대가 그립다

그대가 곁에 있어도 난 그대가 그립다

☆ 갈대는 바람에 흔들릴 뿐 꺾이지 않아 괜찮아 지나가는 바람일 뿐이야

갈대는 바람에 흔들릴뿐 꺾이지않아 괜찮아
지나가는 바람일 뿐이야

갈대는 바람에 흔들릴뿐 꺾이지않아 괜찮아
지나가는 바람일 뿐이야

갈대는 바람에 흔들릴뿐 꺾이지않아 괜찮아
지나가는 바람일 뿐이야

★ 내가 보는 풍경 안에 그대가 있다

★ 나무는 꽃을 버려야 열매를 맺는다

★ 당신 마음에 달은 못 되어도 작은 별이 되겠소

★ 어느 하루 눈부시지 않은 날은 없었다

★ 행복이란 하늘이 푸르다는 사실을 발견하는 것만큼이나 쉬운 일이다

| 받아쓰기 과제 | 글씨체를 얼마나 이해했는지 중간 체크를 해봅시다.
▶ 다음 영상을 보기 전에 아래 내용을 과제로 표현해보세요.

1. 글씨로 통하는 따뜻한 마음
2. 미소가 번진다 하루종일 너 때문에
3. 가장 큰 행복은 작은 행복들의 연속이다
4. 바람이 불지 않으면 노를 저어라
5. 당신 가는 길에 내가 등불이 되어 줄게

과제 모범답안

앞에서 주어진 과제의 문장을 직접 글씨체를 적용하여 만들어보셨나요?
글씨를 써보면서 어려웠던 부분을 모범답안을 통해 익히면 글씨체의 응용력이 더욱 좋아질 것입니다.

☆ 글씨로 통하는 따뜻한 마음

☆ 미소가 번진다 하루종일 너 때문에

☆ 가장 큰 행복은 작은 행복들의 연속이다

바람이
불지 않으면
노를 저어라

바람이
불지 않으면
노를 저어라

당신 가는 길에
등 내가 되어 줄게

당신 가는 길에
등 내가 되어 줄게

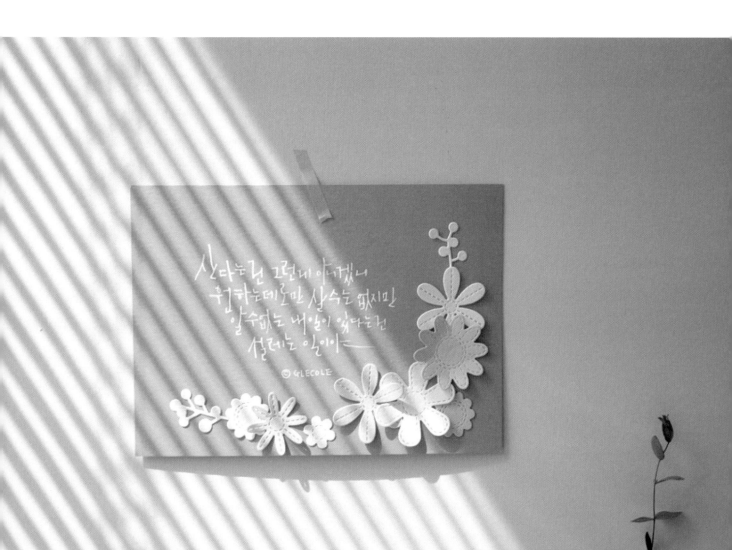

봄날체

STENO

봄날체

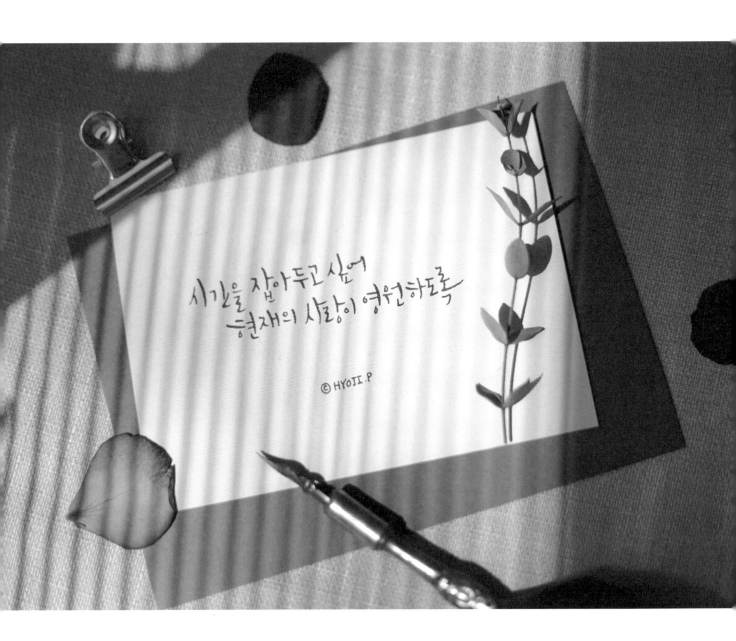

Steno Nib

매우 가는 굵기의 펜촉으로 탄력이 높으며,
양쪽 홈에 의해 잉크 수용력이 뛰어납니다.

– 동영상 강의는 이 책 3페이지의 네이버 카페 안내를 참고해주세요.
– 동영상에 첨부된 워크시트를 다운받아 출력한 후에 충분히 연습하세요.

선 연습

글씨체 특징

시작은 굵고 끝은 얇게 전체적으로 곡선으로 부드럽게 표현하는 글씨체입니다.
곡선의 방향이 어떻게 표현되는지 체크해주세요!

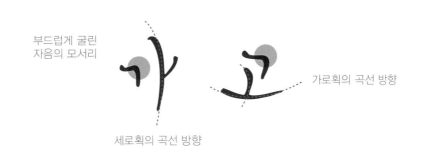

부드럽게 굴린
자음의 모서리

가로획의 곡선 방향

세로획의 곡선 방향

글자의 특징을 이해했다면 특징에 맞는 자음과 모음의 형태를 충분히 연습하여 손에 감각을 익혀보세요.

ㄱ ㄴ ㄷ ㄹ ㅁ ㅂ ㅅ

ㅇ ㅈ ㅊ ㅋ ㅌ ㅍ ㅎ

ㅏ ㅑ ㅓ ㅕ ㅗ ㅛ ㅜ

ㅠ ㅡ ㅣ ㅔ ㅐ ㅖ ㅒ

다양한 비율의 글자 연습

자음의 비율은 모음의 형태 또는 초성과 종성 위치에 따라 달라집니다.
가이드에 따라 다양한 형태의 자음을 익혀보세요.

가 각 고 곡 까 꼬 나 난 노 눈

가 각 고 곡 까 꼬 나 난 노 눈

가 각 고 곡 까 꼬 나 난 노 눈

다 단 도 돈 따 또 라 랄 로 롤

다 단 도 돈 따 또 라 랄 로 롤

다 단 도 돈 따 또 라 랄 로 롤

마 맘 모 뭄 바 밥 보 붐 빠 뽀

마 맘 모 뭄 바 밥 보 붐 빠 뽀

마 맘 모 뭄 바 밥 보 붐 빠 뽀

사 삿 소 솟 싸 쏘　　아 앙 오 옹

사 삿 소 솟 싸 쏘　　아 앙 오 옹

사 삿 소 솟 싸 쏘　　아 앙 오 옹

자 잿 조 줏 짜 쪼　　차 챶 초 꽃

자 잿 조 줏 짜 쪼　　차 챶 초 꽃

자 잿 조 줏 짜 쪼　　차 챶 초 꽃

카 칵 코 콕　　타 탇 톧 도

카 칵 코 콕　　타 탇 톧 도

카 칵 코 콕　　타 탇 톧 도

파 팥 포 폴　　하 항 호 홍

파 팥 포 폴　　하 항 호 홍

파 팥 포 폴　　하 항 호 홍

단어 연습

간단한 단어 연습을 통해 앞서 배운 자음과 모음이 어떻게 표현되는지 익혀보세요.

딥펜

가족

이별

갈대

봄날

행복

사랑해

손글씨

동백꽃

캘리그라피

여러 문장을 통해 봄날체를 익힘으로써 다양한 글씨의 형태를 연습해보세요.

미소가 번진다 하루종일 너 때문에

미소가 번진다 하루종일 너때문에

그대는 봄이고 나는 꽃이야

내 마음에 그대라는 바람이 분다

✳ 그대의 걸음마다 꽃이 피어나길

그대의 걸음마다
꽃이 피어나길

그대의 걸음마다
꽃이 피어나길

그대의 걸음마다
꽃이 피어나길

✳ 삼월의 봄바람은 꽃을 들고 오더이다

삼월의
봄바람은
꽃을 들고
오더이다

삼월의
봄바람은
꽃을 들고
오더이다

삼월의
봄바람은
꽃을 들고
오더이다

✳ 가을 바람에 실려오는 그리움

가을 바람에
실려오는
그리움

가을 바람에
실려오는
그리움

가을 바람에
실려오는
그리움

★ 너의 모든 순간이 나였으면 좋겠다

너의 모든 순간이
나였으면 좋겠다

너의 모든 순간이
나였으면 좋겠다

너의 모든 순간이
나였으면 좋겠다

★ 하루도 그대를 사랑하지 않은 적이 없었다

하루도
그대를
사랑하지
않은 적이
없었다

하루도
그대를
사랑하지
않은 적이
없었다

하루도
그대를
사랑하지
않은 적이
없었다

★ 평범한 하루하루 그 자체로 가치 있다

★ 꽃도 아닌데 너에게서 꽃 향기가 나

| 받아쓰기 과제 | 글씨체를 얼마나 이해했는지 중간 체크를 해봅시다.
▶ 다음 영상을 보기 전에 아래 내용을 과제로 표현해보세요.

1. 날 맴돌던 내 기억속 그리움
2. 뜨겁게 안아주던 네 손끝 향기
3. 어떻게 나에게 그대라는 행운이 온 걸까
4. 꽃으로 다가와 그리움으로 머무는 그대
5. 나는 이제 너 없이도 너를 좋아할 수 있다

과제 모범답안

앞에서 주어진 과제의 문장을 직접 글씨체를 적용하여 만들어보셨나요?
글씨를 써보면서 어려웠던 부분을 모범답안을 통해 익히면 글씨체의 응용력이 더욱 좋아질 것입니다.

★ 날 맴돌던 내 기억속 그리움

날 맴돌던 내 기억속 그리움

★ 뜨겁게 안아주던 네 손끝 향기

★ 어떻게 나에게 그대라는 행운이 온 걸까

꽃으로 다가와 그리움으로 머무는 그대

꽃으로
다가와-
그리움으로
머무는
그대

꽃으로
다가와-
그리움으로
머무는
그대

나는 이제 너 없이도 너를 좋아할 수 있다

나는 이제 너 없이도
너를 좋아할수 있다~

나는 이제 너 없이도
너를 좋아할수 있다~

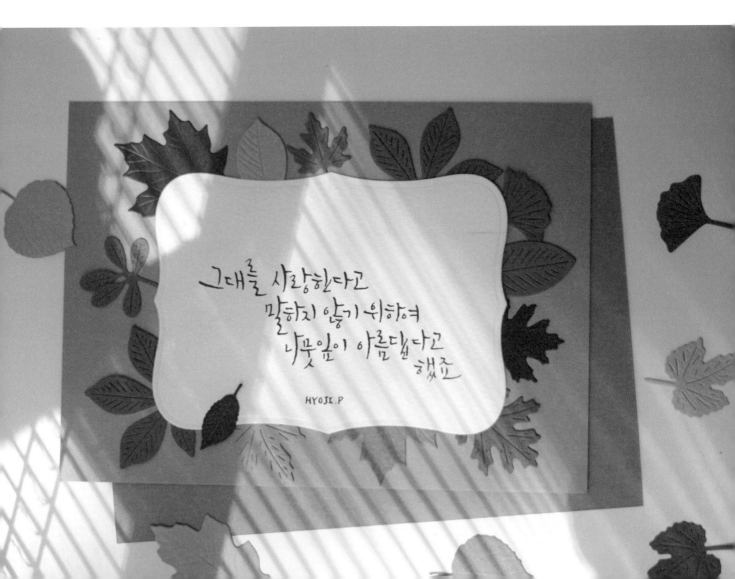

그대를 사랑한다고
말하지 않기 위하여
나뭇잎이 아름답다고
했죠

HYOJI.P

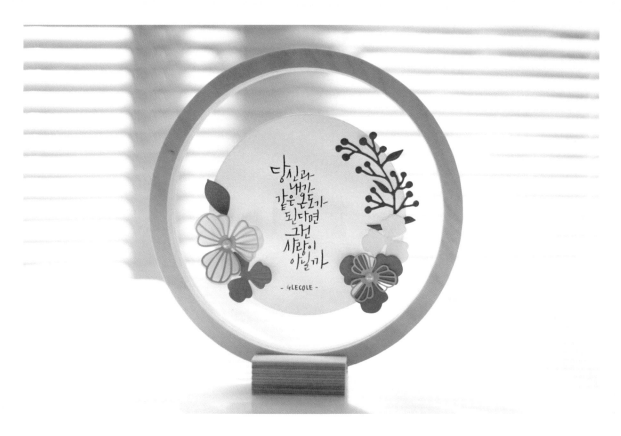

투명 원형 액자를 사용하여 행복체로 꾸민 인테리어 액자

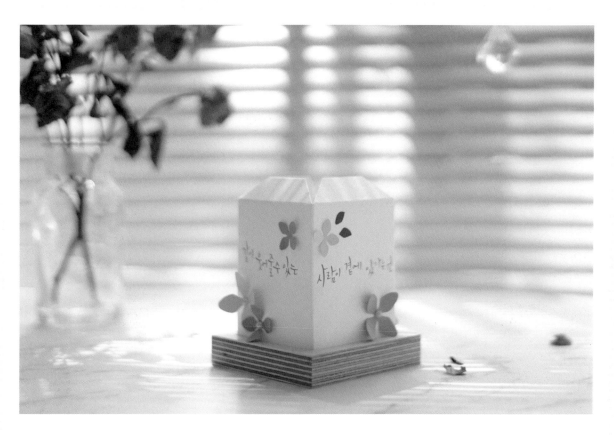

봄날체로 꾸민 미니 무드등

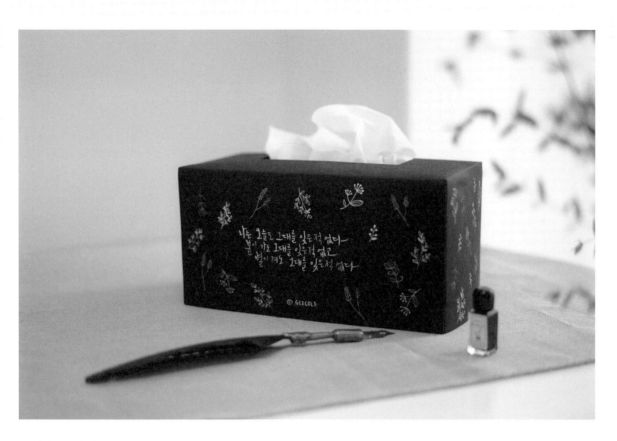

봄날체로 꾸민 각티슈 화장지 케이스

종이 책갈피에 행복체를 활용한 소품 만들기

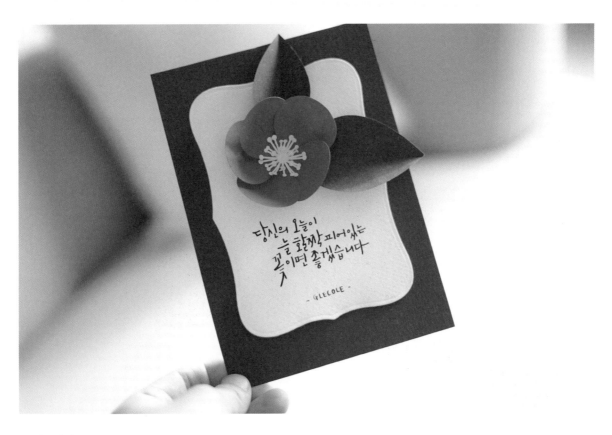

동백꽃 엽서

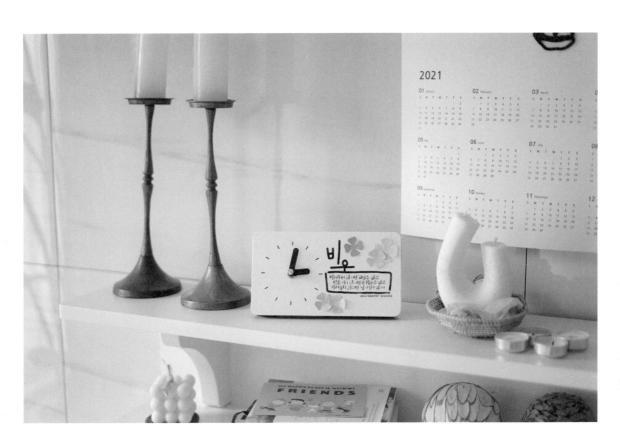

시계 만들기

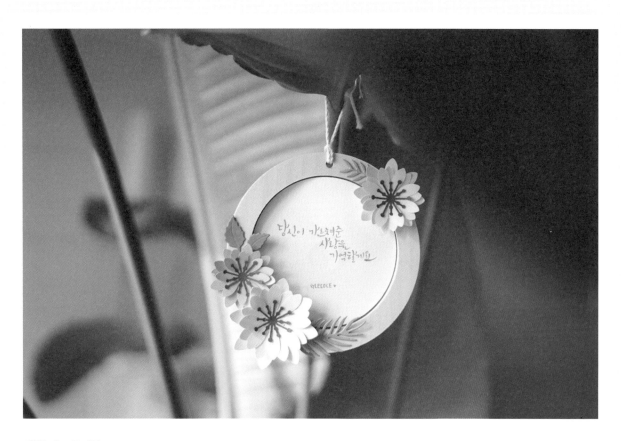

원형 데코 플라워

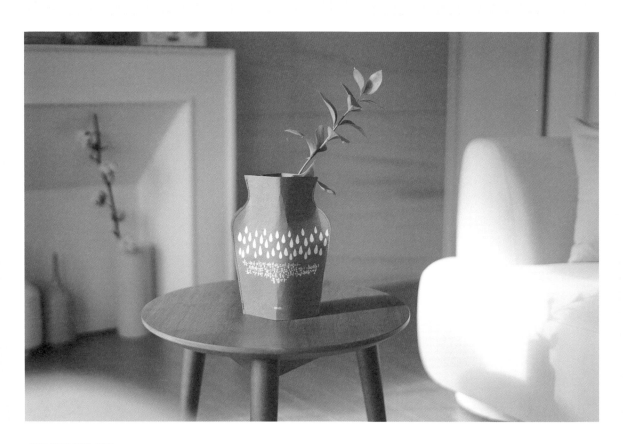

종이 원단 화병 커버

딥펜으로 쉽게 배우는 한글 캘리그라피

★

발행일 2024년 7월 31일
지은이 | 박효지
펴낸이 | 장재열

펴낸곳 | 단한권의책
출판등록 | 제251-2012-47호 2012년 9월 14일
주소 | 서울, 은평구 서오릉로 20길 10-6
팩스 | 070-4850-8021
이메일 | jjy5342@naver.com

블로그 | http://blog.naver.com/only1book

ISBN | 979-11-91853-42-1 13640
값 | 16,800원

붓펜으로 쉽게 배우는 한글 캘리그라피

박효지 지음 | 106쪽 | 올컬러 | 값 16,800원

더 예쁘고, 더 자신의 개성이 묻어나는 글씨를 쓰는 것에 매력을 느끼는 독자들을 위한 붓펜 캘리그라피 책.
붓펜 캘리그라피의 기본과 다양한 팁 그리고 붓펜에 최적화된 6가지 서체를 따라 쓰며 쉽게 터득할 수 있는
강의가 실려 있다. 『붓펜으로 쉽게 배우는 한글 캘리그라피』를 통해 필압과 속도 그리고 기술에 따른 다양한
표현이 가능한 붓펜의 매력에 빠져보자.

마음을 전하고 채우는 손글씨

박효지 지음 | 120쪽 | 올컬러 | 값 13,800원

나만의 멋진 서체로 만든 세상에 하나뿐인 엽서로 마음을 전할 수 있도록 도와주는 엽서책!
축하, 격려, 응원, 감사의 마음을 담은 문구를 One Point - Lesson을 통해 익히고 난 후 워크북에 실린 그림
엽서에 연습한 문구를 정성껏 적으면 어느덧 나만의 엽서가 완성된다. 각박하고 바쁜 일상을 촉촉하게 적셔
주는 따뜻한 한마디로 사랑하는 가족과 지인들에게 따뜻한 마음을 전해보자.